U0047724

bon temps 風格生活╳美好時光

莫內花園

睡蓮・拱橋・垂柳・小舟，跟著大師走進吉維尼的繽紛著色世界

作　　者　瑪莉娜・凡德爾（Marina Vandel）

譯　　者　葛諾珀

主　　編　曹　慧

美術設計　比比司設計工作室

行銷企畫　蔡緯蓉

社　　長　郭重興

發行人兼
出版總監　曾大福

總 編 輯　曹　慧

編輯出版　奇光出版

E-mail: lumieres@bookrep.com.tw

部落格：http://lumieresino.pixnet.net/blog

粉絲團：https://www.facebook.com/lumierespublishing

發　　行　遠足文化事業股份有限公司

http://www.bookrep.com.tw

23141 新北市新店區民權路 108-4 號 8 樓

客服專線：0800-221029 傳真：（02）86671065

郵撥帳號：19504465　戶名：遠足文化事業股份有限公司

法律顧問　華洋法律事務所　蘇文生律師

印　　製　成陽印刷股份有限公司

初版一刷　2015 年 10 月

定　　價　300 元

版權所有・翻印必究・缺頁或破損請寄回更換

Cahier de Coloriages : Giverny, les Jardins de Monet by Marina Vandel
© 2015, Editions du Chêne – Hachette Livre. All rights reserved.
Complex Chinese edition copyright © 2015 by Lumières Publishing, a division of
Walkers Cultural Enterprises, Ltd.

國家圖書館出版品預行編目（CIP）資料

莫內花園：睡蓮.拱橋.垂柳.小舟，跟著大師走進吉維尼的繽紛著
色世界 / 瑪莉娜.凡德爾 (Marina Vandel) 著；葛諾珀譯 . -- 初版 . --
新北市：奇光出版：遠足文化發行, 2015.10
　　面；　公分
譯自：Cahier de coloriages : giverny, les jardins de monet
ISBN 978-986-91813-6-5(平裝)

1. 繪畫　　　2. 畫冊
947.5　　　　　　　　　　　　　104017193

線上讀者回函

莫內花園

睡蓮・拱橋・垂柳・小舟，跟著大師走進吉維尼的繽紛著色世界
Cahier de Coloriages : Giverny, les Jardins de Monet

瑪莉娜・凡德爾（Marina Vandel）著
葛諾珀 譯

拿起畫筆著色吧！

　　著色本誕生於 18 世紀，最初設計成「圖畫書」的形式，因為當時各路畫家和教育者都覺得有必要增進年輕人的藝術薰陶和實踐。這項好玩的練習因可提升著色者的認知能力而著稱，加上色鉛筆的問世，到了 19 世紀末蔚為風潮，便出現了最早的著色本。1879 年，紐約出版商 McLoughlin 首度正式商業發行著色本。到了 1930 年代初，孩童才真正有系統地運用著色本。

　　著色很有趣迷人又可放鬆舒壓，在專心上色的同時也得到大大的療癒，男女老少都很適合從事這項活動。

　　你只需要一樣東西：耐心。你沒耐心嗎？那麼更有理由投入其中，透過著色來培養耐心並舒緩壓力。

　　書裡提供一些建議，大家可以自由參考採用。只有一個目標會引導你的畫筆，那就是：別設限，盡情畫吧！

如何使用本書

想輕鬆著色，就要好好安排作畫空間。收集放好你所需要的東西，以免著色時找不到，不時被打斷。

水彩畫

水彩筆

準備好各種形狀和厚度的水彩筆。請選用品質好的畫筆：用到老掉毛的筆可是會很惱人！

顏料

調色很簡單。顏料可溶於水，用水即可洗去，提供鮮明的色調，即使稀釋過仍保有色彩強度。此外顏料間也可混合調色。

原則上，你只需要紅、藍、黃三色就夠了。有了這色彩三原色，加上黑白兩色，就可調出其他所有顏色。再依個人喜好看要花多少時間調色！

上色

準備在調色盤上調色。因為很難每次下筆都是同樣色調，請沾上足夠的水彩來覆蓋你想畫的區域。依照想要的色彩強度，控制好水彩筆上的水分含量。

別讓畫筆沾上太多顏料，用手輕壓按捺即可。覺得色彩強度不夠？那就再塗一次，但還是輕輕地塗。你很快就會找到適應的手感，達到想要的成果。沒有什麼可以阻止你改變同一區塊裡的色彩厚度。

色鉛筆畫

色鉛筆

就是小學生用的色鉛筆，最好選用「藝術家品質」的畫筆。不要太硬也不要太乾，方便混合顏色，得到更持久也更細緻的色調。購買完整一盒色鉛筆前，請先試畫一下，再決定哪個品牌適合你。接著把色鉛筆放入小塑膠籃裡，束成一把，以防碰撞掉落。

削鉛筆機

　最好選用可以削各種直徑和筆芯的機械型削鉛筆機。或者也可選用手動型削鉛筆機，但金屬品質要好，而且也方便削已變短的色鉛筆。但不要太用力削，以免削斷筆芯。

橡皮擦

　請準備好幾種大小的橡皮擦，方便擦掉畫錯的小細節和小區域。橡皮擦還可用來擦淡顏色。但是請注意別擦太用力，以免擦壞畫紙。

上色

　首先請確認你的色鉛筆已仔細削好：因為這能確保你上色均勻。

　你會畫上好幾層，直到畫出你想要的顏色密度。一開始先輕輕畫一兩層，然後逐漸增加力道。而且畫同一層時要保持相同力道。

　如果你想混合顏色，就讓色層交錯。先從一兩層的共同底色開始畫起，然後你可以在不同區域塗上不同顏色，比方天空，好創造細微差異，營造層次感。

　而當塗層層疊疊的小圓形時，避免用畫線條的方式，就不易模糊。著色時最好保持規律一致，維持相同的律動和力道。

注意事項

- 準備一盆（不流動的）水來清洗水彩筆和稀釋顏料，並不時更換新水。
- 準備一塊乾淨的布來擦水彩筆、削好的色鉛筆芯等，以及你的手指！
- 準備一把尺，可以引導你著色。
- 準備紙巾，吸去多餘的水彩或是淡化色鉛筆觸。

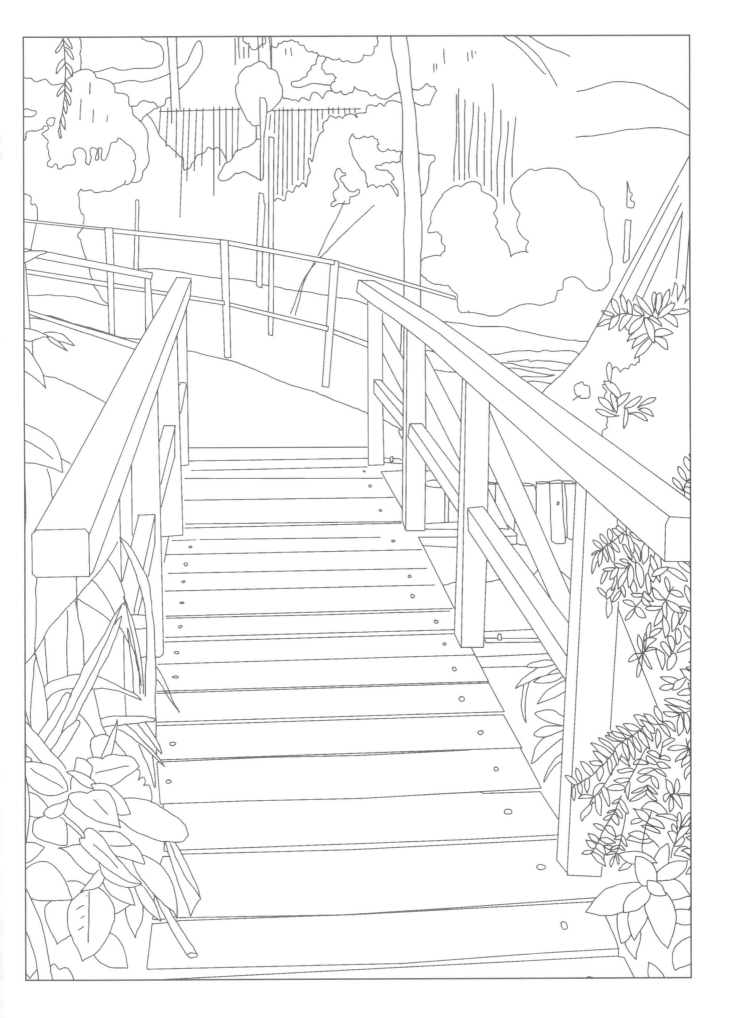

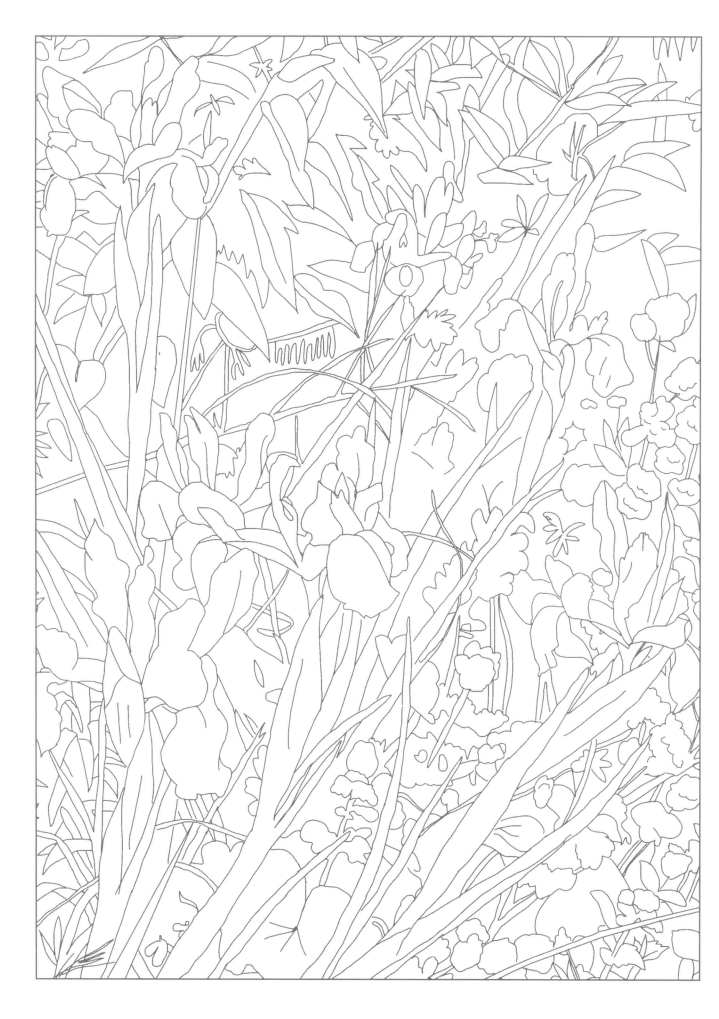

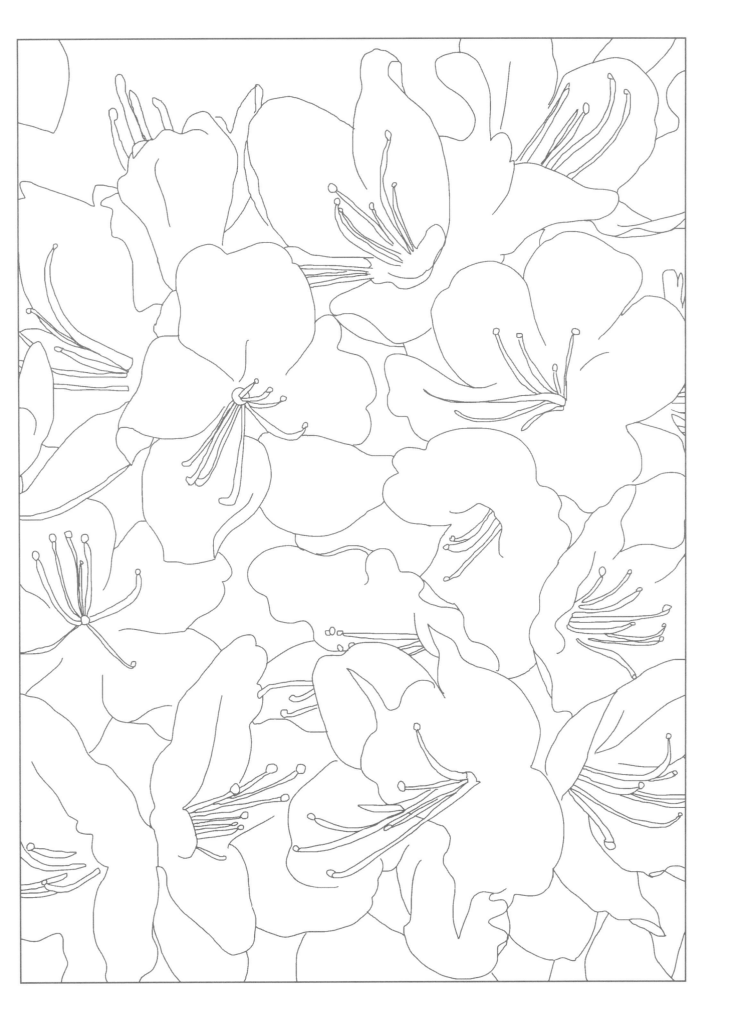

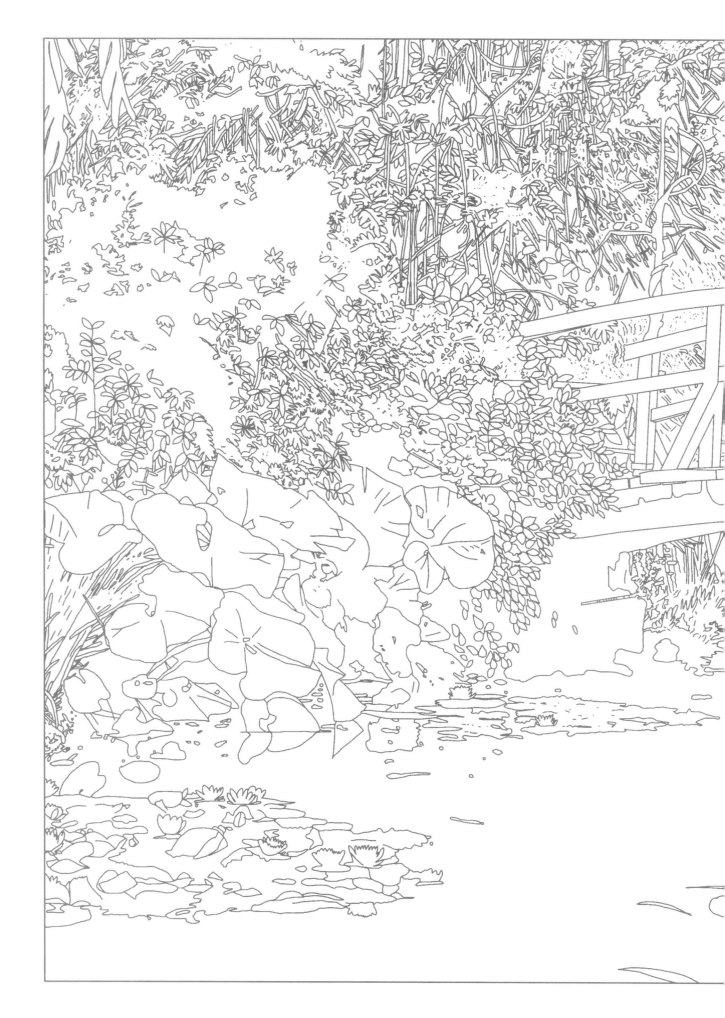

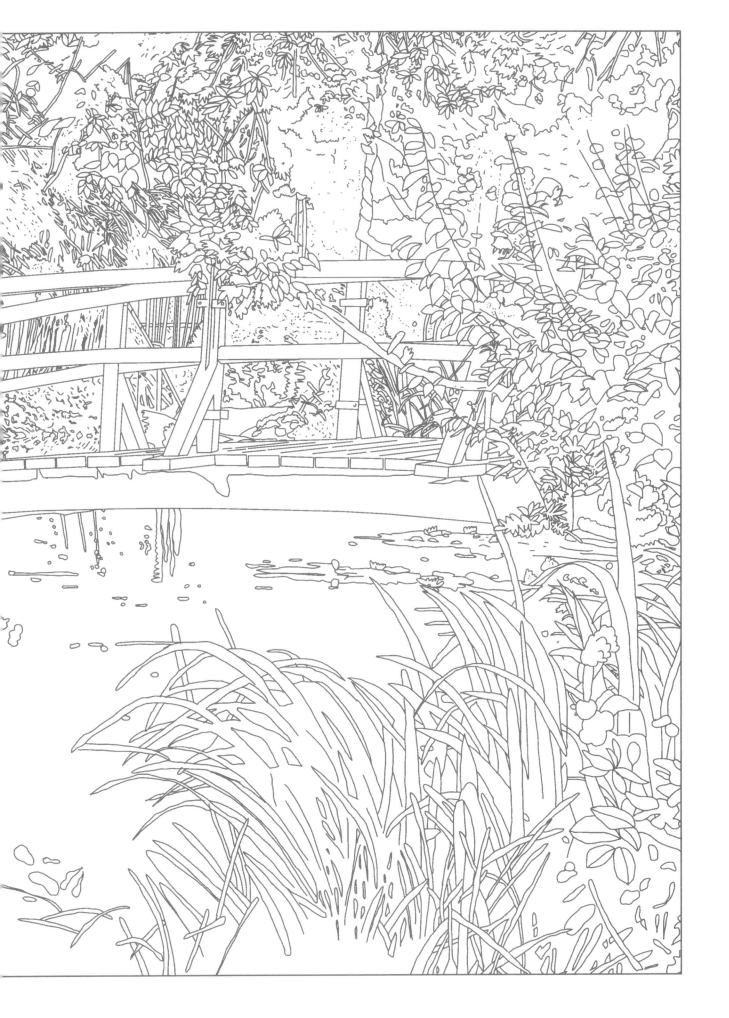

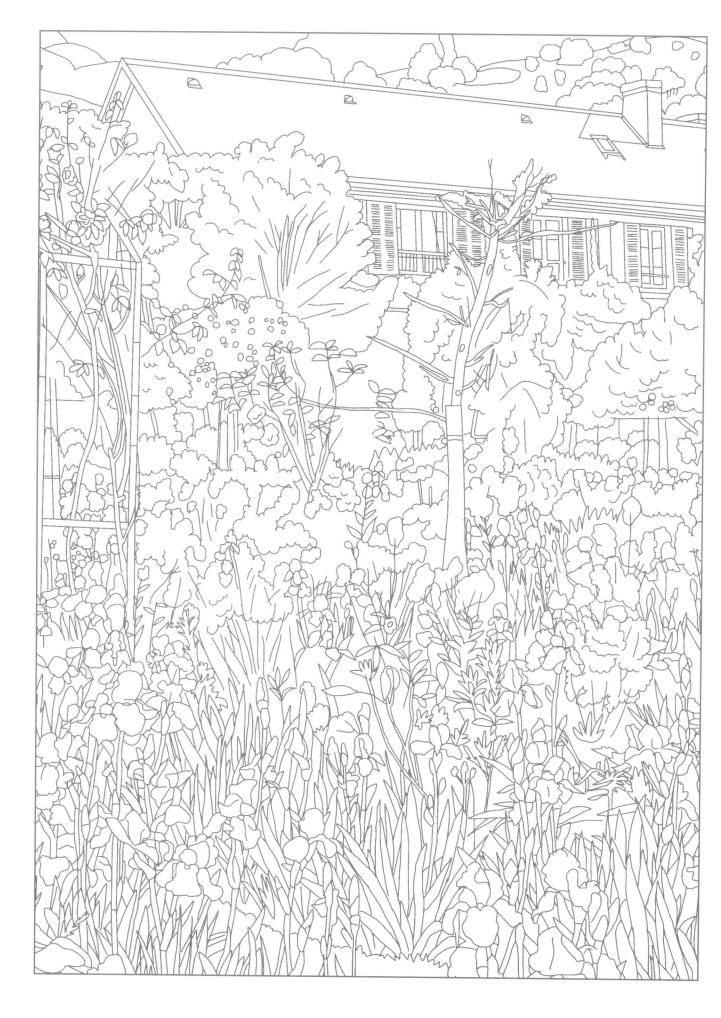

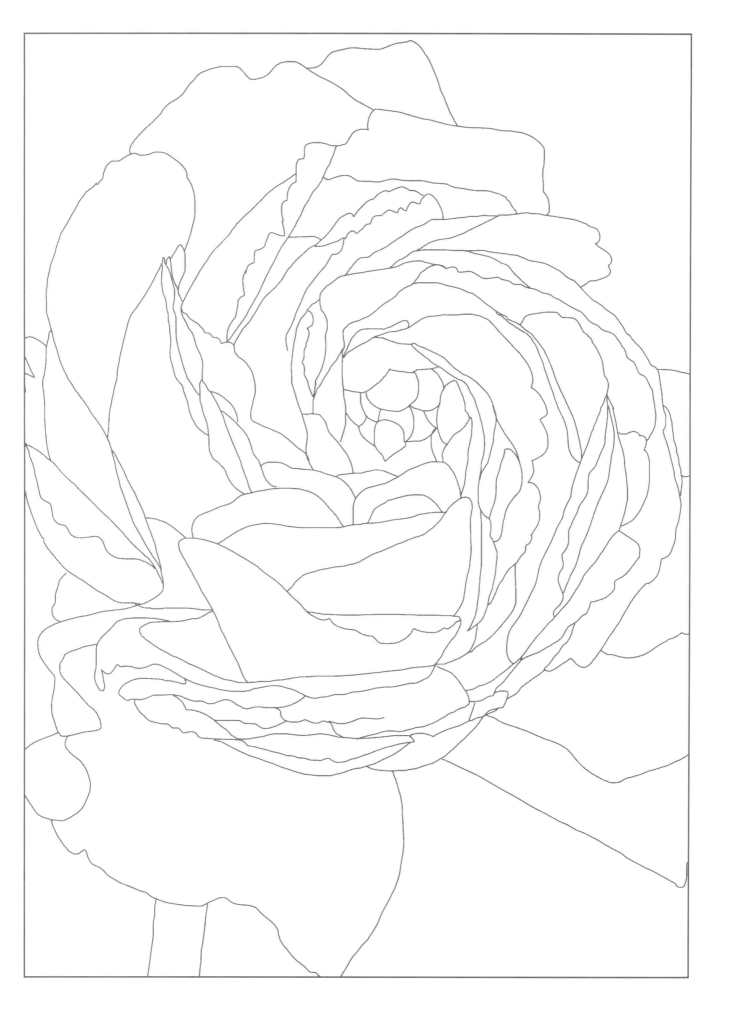

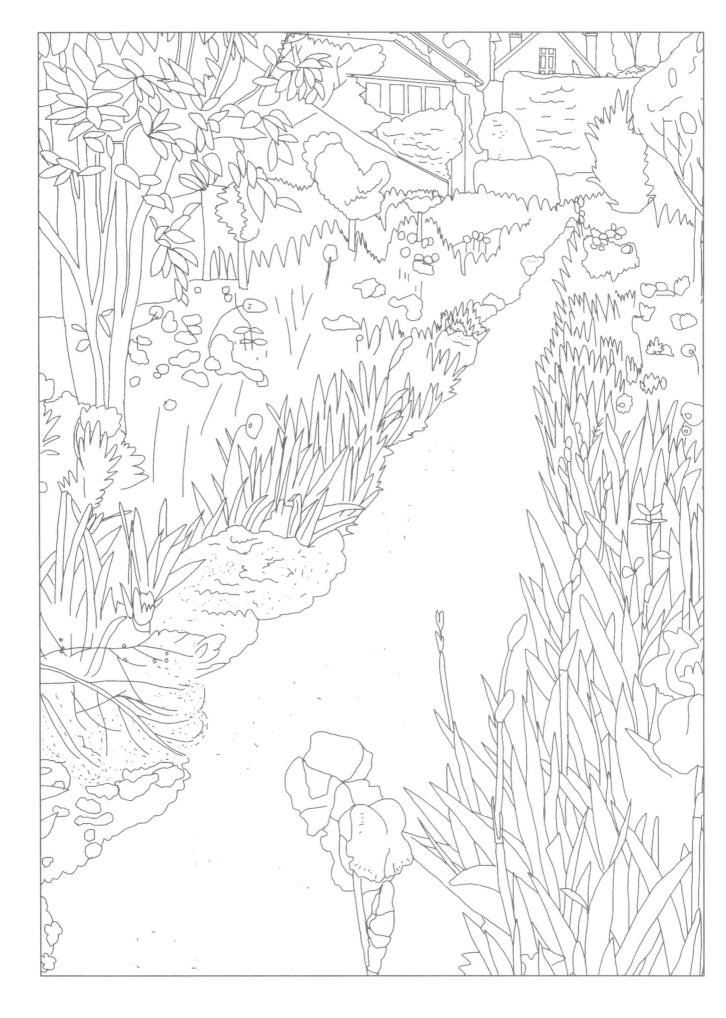

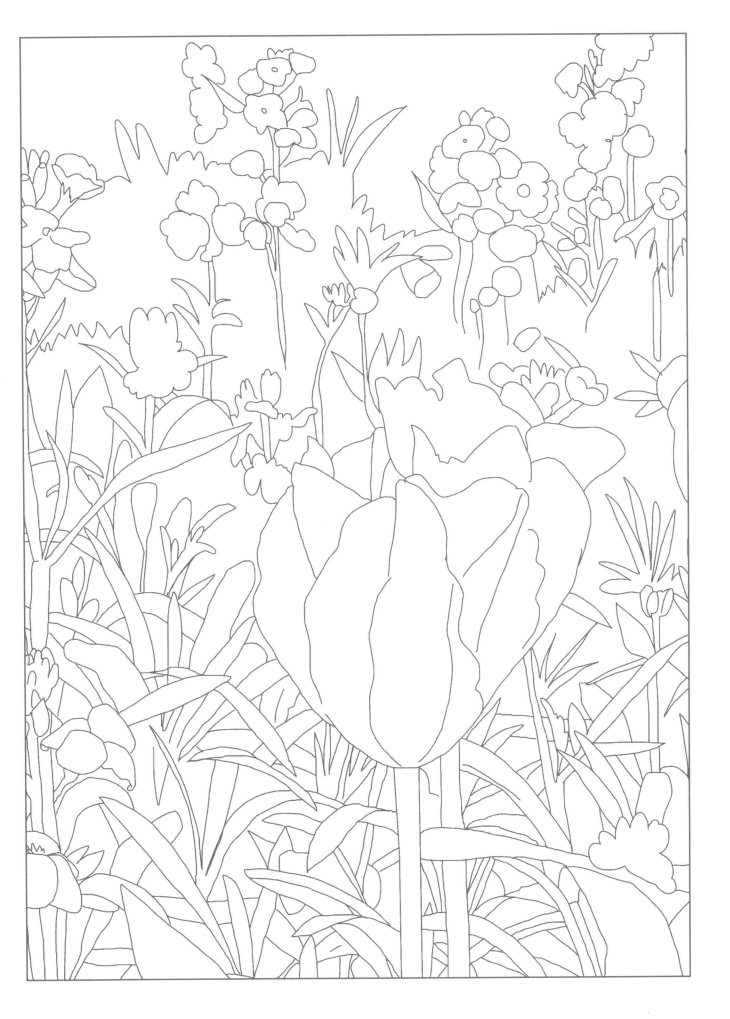

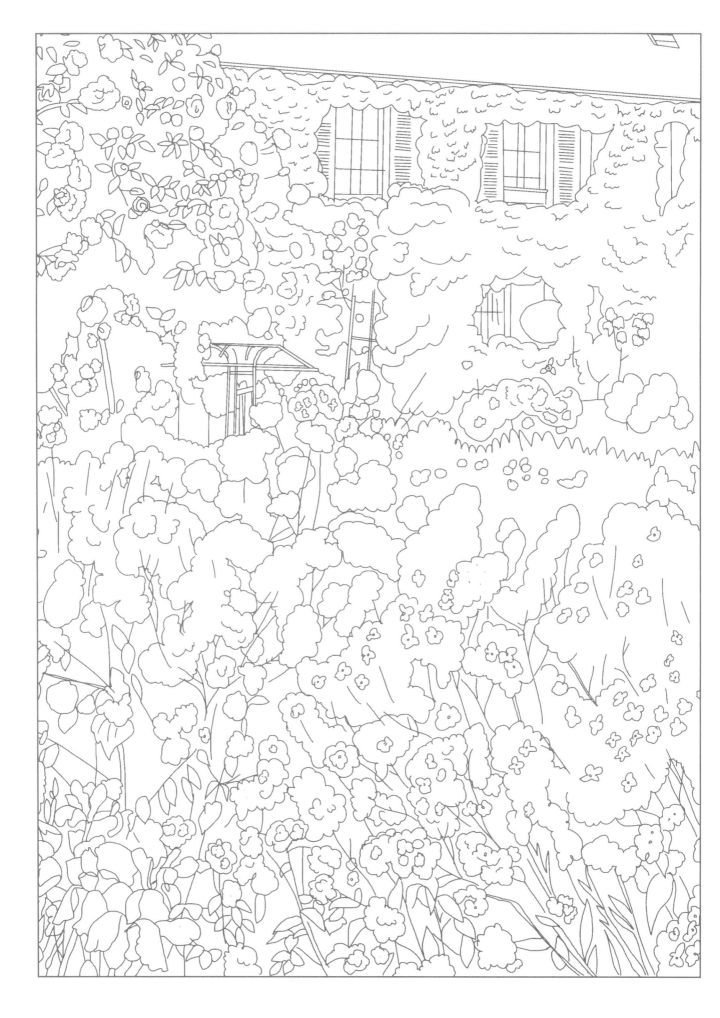

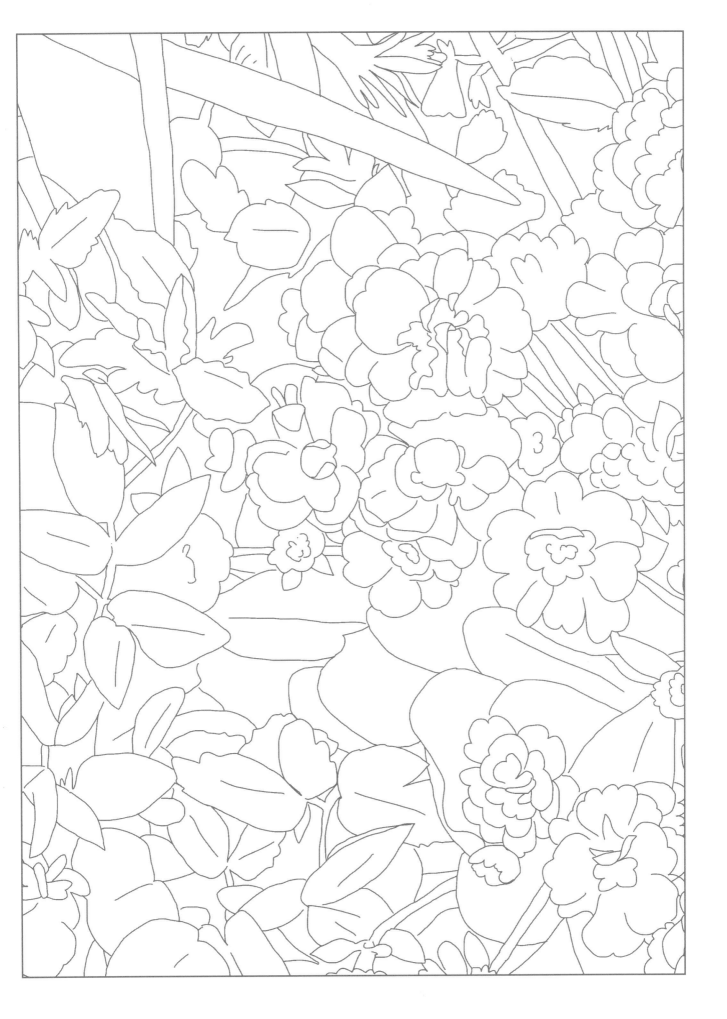

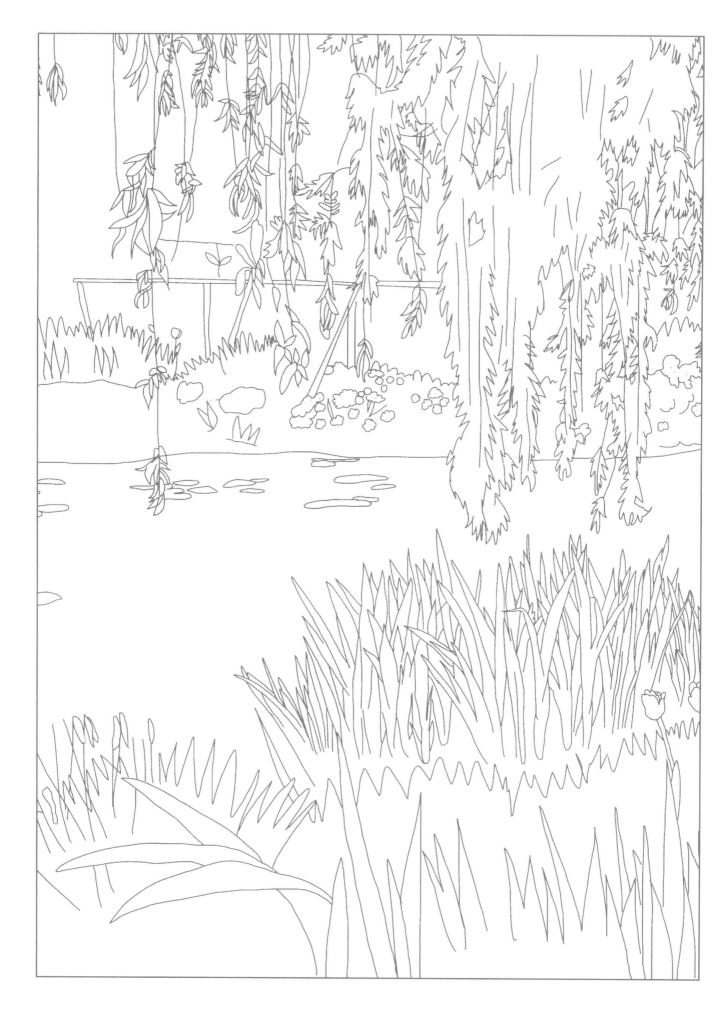

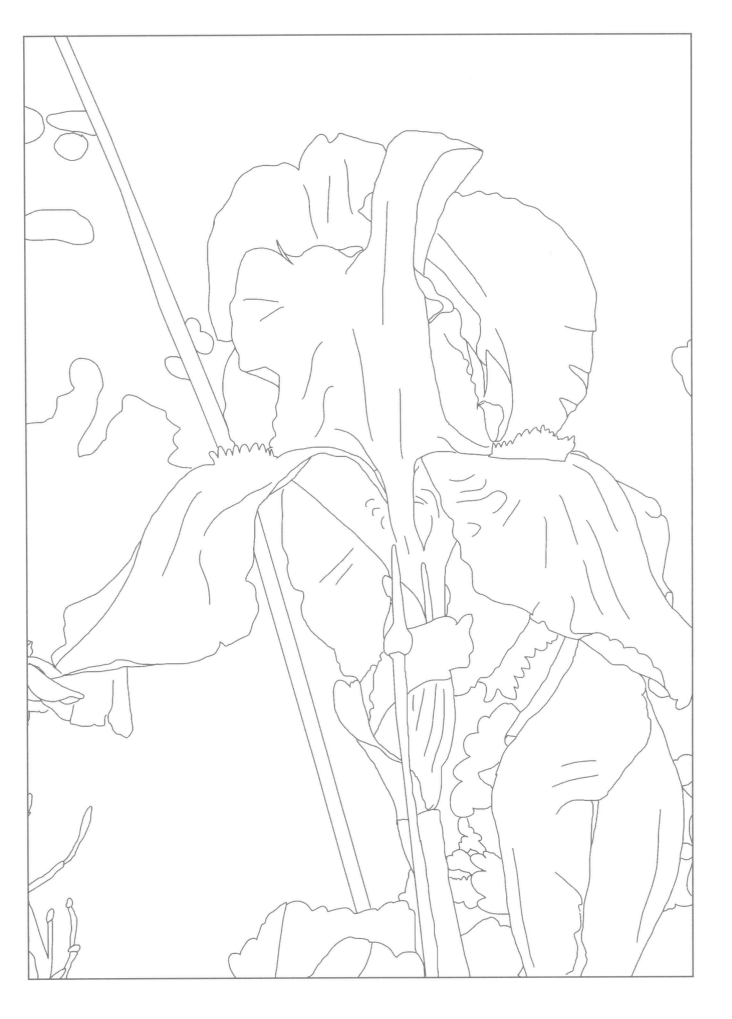

Cahier de Coloriages : Giverny, les Jardins de Monet